9

中国法书小品集萃

刘永建 主编

明 1

浙江人民美术出版社

目录

宋濂　仪靖帖　纵二十七点五厘米　横五十四点三厘米

濂端肃再拜奉

仪靖老兄执事濂自丁

巳春蒙

恩放归林下适为旧疾

时举夏秋养疴山中山

色泉声之外绝所见

闻怅若世外人也惟

足下相思之切每一念及

辄欲命驾读襄时所

丰神政恐衰力日臻

色泉声之外绝所见｜闻怅若世外人也惟｜足下相思之切每一念及｜辄欲命驾读襄时所｜惠书如觌｜丰神政恐衰力日臻｜良晤未可卜也育之过山中｜云有京口之役是必由｜仁里托致一函并近诗数｜篇土物四种聊以写心伏冀｜寒暑自重不宣｜九月朔日宋濂端肃奉启

二

云睡来看卜也看之遇小半

云云余口之很是必由

作里论帖一函善必然好

兩土物羅经好以字不供察

寒暑自重不宝

九月勤白宋淹谨再奉

刘基　春兴诗卷　纵三十四点二厘米　横七十六厘米

【释文】春兴八首□□□刘基顿首□柳暖花融草满汀日酣烟淡麦青枝间好│鸟鸣求友水底潜鱼陟负萍异县光阴空苒│茸故乡蛇豕尚膻腥感时对景情何极悼往│悲来总涕零│忽听屋角叫晨鸠起看园林气渐柔小雨霏│霏涵日过新泉细细入河流残花断柳虚归│计远水他山聚客愁鸿雁南飞限苍领伤心│无处问松楸│於越山城控海堧春风回首忽经年忧时望│月青霄迥怀土登楼白发鲜江上波涛来渺渺│云中鸿鹄去翩翩暮寒细雨余花落入梦绕│天涯到│日边│会稽南镇夏王封蔽日腾云紫翠重阴洞洞烟│霞辉草木古祠风雨出蛟龙玄夷此日归何处│玉简他年岂再逢安得普天休战伐不令竹│箭四时供

春興八首 之一 ぇ之 劉基頓首

柳暖花融草滿汀日酣煙淡麥青枝間好

鳥鳴求友水底潛魚陟負萍異縣光陰空苒

茸故鄉蛇豕尚膻腥感時對景情何極悼往

悲來總涕零

忽聽屋角叫晨鳩起看園林氣漸柔小雨霏

霏涵日過新泉細細入河流殘花斷柳虛歸

計遠水他山壤客愁鴻雁南飛限蒼領傷感

無慶沿松梫

於越山城控海壖春風回首忽經年憂時望

月青霄迴懷土登樓白髮鮮江上波濤來渺

雲中鴻鵠去翩翩暮寒細雨餘花落夢繞

天涯到日邊

會稽南鎮夏王封嶽日騰雲紫翠重陰洞煙

霞輝草木古祠風雨出蛟龍玄夷此日歸何處

至簡他年豈每逢安得普天休戰伐不令竹

箭四時供

卧龙山莫越王都群水南来入镜湖苦怪桑田非旧迹还惊雉蝶是新图白波翠蔼浮天际绿树青莎到海隅便欲投身归钓艇不知何处有莼鲈近时丹诏出天阄圣主鸣谦下土知当谓豺狼犹桀黠未随干羽格庭墀四郊多垒忠臣耻百战无前壮士规寄语总戎熊虎将莫教长愧伐檀诗

卧龙山莫越王都群水南来入镜湖苦怪桑｜田非旧迹还惊雉蝶是新图白波翠蔼浮天｜际绿树青莎到海隅便欲投身归钓艇不知｜何处有莼鲈｜近时丹诏出天阄｜圣主鸣谦下土知当谓豺狼犹桀黠未随干｜羽格庭墀四郊多垒忠臣耻百｜战无前壮士｜规寄语总戎熊虎将莫教长愧伐檀诗｜深春积雨减年芳暮馆轻寒透客裳翠柳条｜柔先改色紫兰花冷不飘香山中虎豹人烟少｜海上楼台蜃气长燕子新来畏沾湿｜一双｜相对立空梁｜忆昔江南未起兵吴山越水最知名蓣萍｜日｜暖游鱼出桃李风和乳雁鸣紫陌尘埃嘶｜步景画船歌管列倾城于今征戍诛求尽｜翻对莺花百感生

六

浮春積雨減年芳暮館輕寒透客棠翠浮柳條

柔先改色紫蘭花冷不飄香山中虎豹人煙步

海上樓臺蜃氣長燕子新來畏沾濕一雙

相對立空梁

憶昔江南朱起兵吳山越水最知名蘋萍日

暖游魚出桃李鳳和乳鴈鳴紫陌塵埃嘶

步景畫船歌管列傾城于今征戍誅求盡

翻對驚花百感生

张羽　怀胡参政帖　纵十七点一厘米　横六点五厘米

【释文】怀胡参政一首｜声誉遍时流尘沙惨弊裘泛交通侠｜士长揖说诸侯夜雨菱湖馆秋风剡｜水舟从来为客惯漂泊｜可无愁｜寻阳张羽

題濯清軒

春艸綠芳洲清江遶舍流芹香低渚燕

波影媚沙鷗風滯初聞笛花藏罷釣舟

滄浪千古意何處問巢由

剡郡徐賁

徐賁　濯清軒詩　　縱十七点六厘米　横七厘米

【释文】題濯清軒／春草綠芳洲清江繞舍流芹香低渚燕／波影媚沙鷗風滯初聞笛花藏罷釣舟／滄浪千古意何處問巢由／剡郡徐賁

余以巡抚奉

命还京道过都城东南之夕

照寺有僧普朗者出其师

古拙俊禅师所遗公中塔

图并赞语和南请余题余

惟师之是作盖易所谓立象

尽意者也图以立象而意已寓

于谦　题公中塔图并赞　纵二十九厘米　横六十一厘米

【释文】余以巡抚奉／命还京道过都城东南之夕／照寺有僧普朗者出其师／古拙俊禅师所遗公中塔／图并赞语和南请余题余／惟师之是作盖易所谓立象／尽意者也图以立象而意已寓／于象之中／言以显意而象不出／于意之外所谓贯通一理而／包括三教因境悟道而舍妄／归真者也非机锋峻拔性／智圆融而深造佛谛者乌／足以语此哉普朗能宝而／藏之日夕观象以求其意／则于真／如之境也何有焉

一〇

於象之中言以顯意而象不出
於意之外而謂貫通一理而
包括三教因境悟道而舍妄
歸真者也非機鋒峻拔性
智圓融而深造佛諦者烏
之以語此我普朗能寶而
藏之日夕觀象以求其意
則於真如之境也何有焚

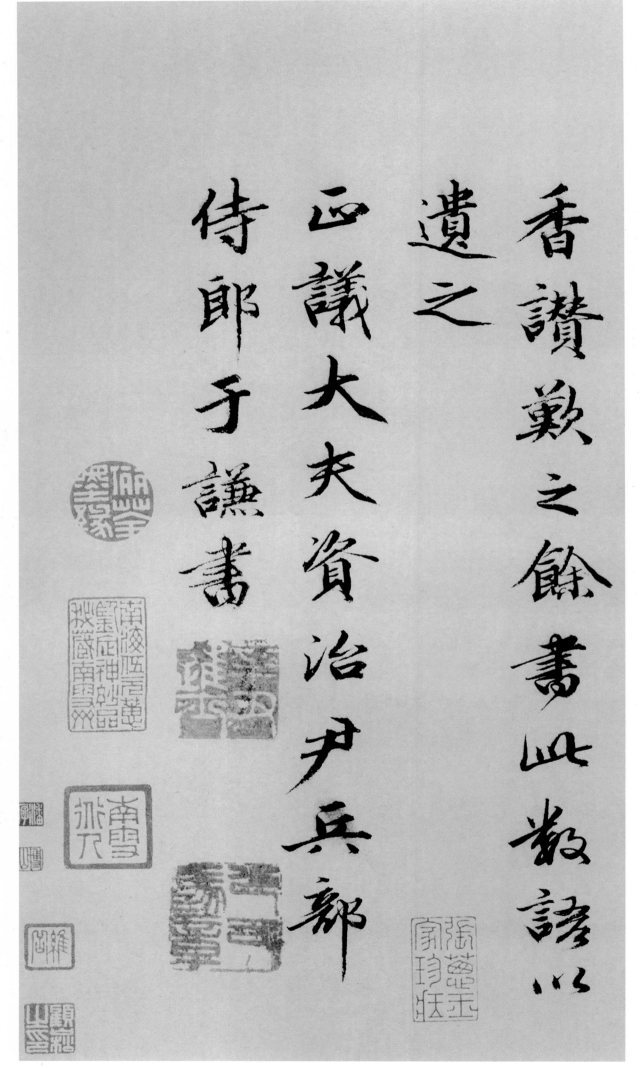

香讚歎之餘書此數語以
遺之
正議大夫資治尹兵部
侍郎于謙書

於象之中言以顯意而象不出
於意之外而謂貫通一理而
包括三教因境悟道而舍妄
歸真者也非機鋒峻拔性
智圓融而深造佛諦者烏
之以語比我普朗能寶而
藏之日夕觀象以求其意
則於真如之境也何有焚

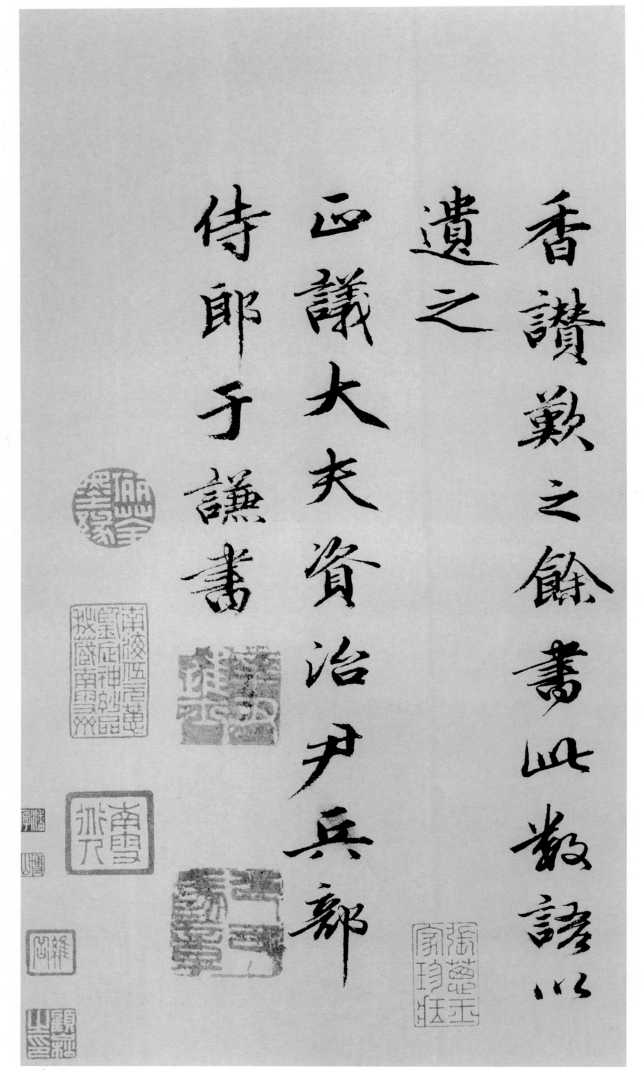

香讚歎之餘書此數語以

遺之

正議大夫資治尹兵部

侍郎于謙書

高启　跋米元晖画卷　纵三十三厘米　横四十四厘米

【释文】海岳老仙非画工自有丘壑藏胸中大儿挥洒／亦莫比妙趣政足传家风敷文图下图书静梦入／空山觉衣冷起拈彩笔写幽踪一片飞来楚云影／仿佛三湘与九疑翠峰犹抹二娥眉水生江上鸿／归后树暗沙头春去时苍苍远／渡连平麓烟火参／差几家屋林深谷静断行人应有幽禽啄枯木／偶向高斋见旧图断缣犹费百金沽自缘绝笔人／间少如此云山何处无勃海高启题

海岳老澷非畫工自有丘壑藏胸中大兒揮灑

亦莫比妙趣政足傳家風敷文閣下圖書静夢入

空山覺衣冷起拈彩筆寫幽踪一片飛来楚雲影

彷彿三湘与九疑翠峰猶抹二娥眉水生江上鴻

鳏後樹暗沙頭春去時蒼蒼遠渡連平麓烟火參

差幾家屋林深谷静斷行人應有幽禽啄枯木

偶向高齋見舊圖斷縑猶費百金沽自緣絶筆人

間少如此雲山何處無

勃海高啟題

高启　题仕女图诗　纵二十五点九厘米　横四十三点四厘米

午疲深沉庭院悄玉人夢　醒聞啼鳥鬆雲重□寶釵　斜羅韤生香鳳鞋小蓮花　滿路金步搖六銖衣薄裁　絞綃破顏一咲生百媚金　屋何須貯阿嬌花妖羞避　三思宅嬪嫁退縮無踪迹

【释文】午夜深沉庭院悄玉人梦／醒闻啼鸟松云重□宝钗／斜罗袜生香凤鞋小莲花／满路金步摇六铢衣薄裁／绞绡破颜／笑生百媚金／屋何须贮阿娇花妖羞避／三思宅嫦娥退缩无踪迹／鱼沉水底浪痕圆雁落秋／空楚天碧疑是阳台为雨／归香汗氲盫兰麝飞暗把／欢踪卜灵课默无一语立／斜晖／季迪题

魚沉水底浪痕圓鴈落秋
空楚天碧疑是陽臺為雨
歸香汗氤氳蘭麝飛暗木
歡蹤卜靈課默無一語立
斜暉

李迪題

姚广孝　云海帖　纵三十点四厘米　横四十六点七厘米

【释文】广孝致书｜云海知藏贤友向者老谬在吴中多承朝｜夕顾望慰藉足见不忘乡谊之私区二十｜日早到｜京即见｜上自后终日酬应人事不暇岂意衰暮之｜齿反有如此之扰耶只得顺缘自遣｜而已余｜无可道者秋深谅惟｜道体安好前者信去敬请｜足下过王英保家与其母一说引带英保｜到天禧望｜足下千万勿却拨冗一行又见吾友｜道义之不浅耶今遣皂隶贾虎儿等二人｜保与吾友苏州府｜上给一引来前次己与一尚书公说知吾友可去一见请公分付府上讨｜取快便在九月九日前后专望专会｜蒙庵彦常并师叔能仁诸友希｜道敬相见有日奉字不具备｜八月廿八日广｜孝致书

云六過王英保興氏冊一說引弟英保

旦下千崇勿鄰搜究一行又見吾友云

益義三不济、耶令遣皂隸賈需兒共三人

費臨縄玄顧情獅力英保与吾友蘇州府

上給一引末吉次巳興

尚書公說去吾友可去一見請

取快便立九月九日前沒專望二會

蒙菴彥常并師冰能仁沙友希

遏飲知見吾日幸幸不一俻

到玉禧谨

八月廿一日　廣孝敬上

梁时　跋邓文原家书　纵二十九点六厘米　横二十六点九厘米

仆尝游齐鲁之交尝见片石屹立於荒烟野草
间者上刻盈咫之隶曰元诗人邓文原墓窈深怪
焉公文学政事皆卓然有声於搢绅间岂一诗
人可以尽公之抱负哉盖当时与公游从知公之
深者必不肯妄加毁誉而然也吴门何叔源氏
公家书数纸哀以成卷实公为司业为廉访佥

事時而遺其細君者處置家事則皆斬焉有序
且不失其賓敬之道觀夫小者緊可以知乎之大者
矣先儒嘗云有關雎麟趾之化然後可以行周
官之法度僕於乙亥
永樂九年二月晉安定梁用行書

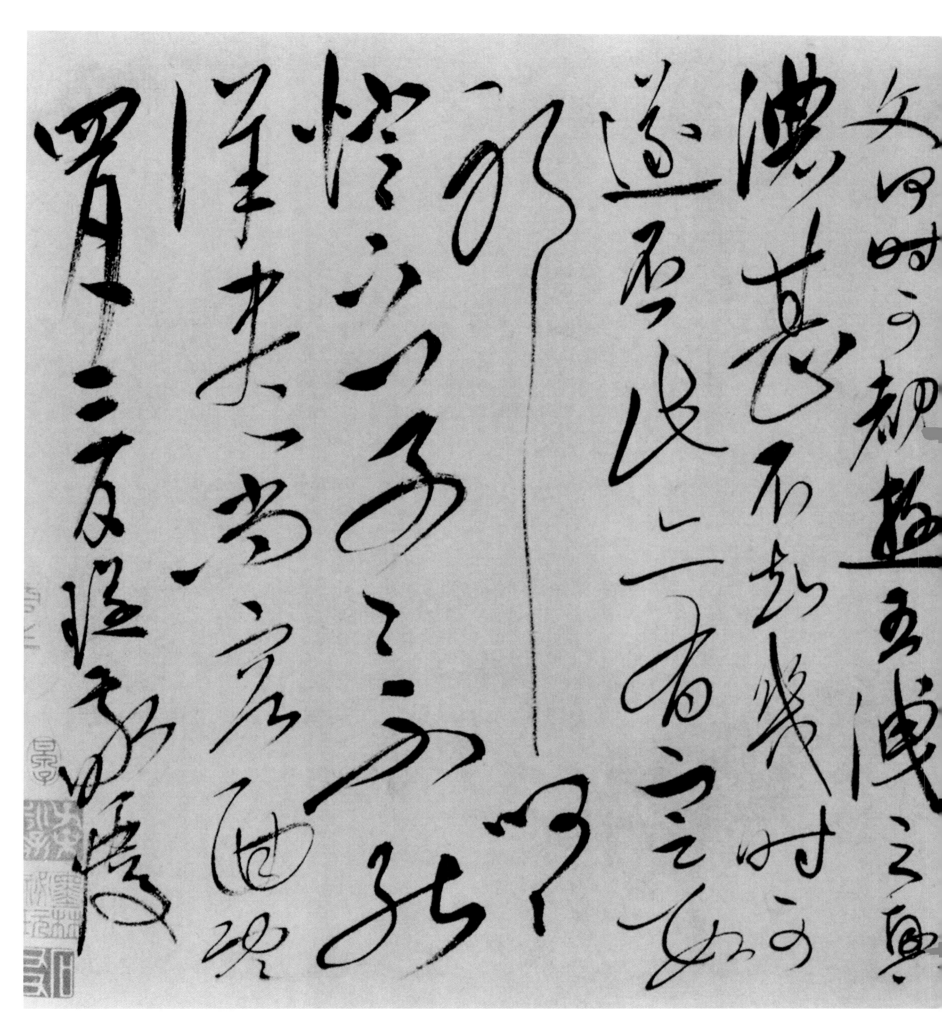

宋璲　敬覆帖　纵二十六点七厘米　横五十二点八厘米

【释文】璲敬覆别来数日便觉 / 鄙陋顿生第未知何 / 时可见耳昨日会 / 令侄叔高还伏审 / 尊候纳福为慰潜 / 溪外集望即授的当人 / 示还幸勿淹滞恐 / 失落难寻 也诅楚 / 文何时可睹游五泄之兴 / 浓甚不知几时可 / 遂否此亦有定数 / 耶呵呵 / 灯下草草不能 / 详尽尚容面既 / 四月三日璲敬覆

言箴

人心之動目言以宣褒禁躁妄內

斯靜專翊是樞機興戎出好吉凶

榮辱惟其所名傷易則誕傷煩則

支己肆物忤出悖來違非法不道

欽哉訓辭

沈度　四箴卷　纵二十九厘米　横十四点五厘米

【释文】言箴｜人心之动因言以宣发禁躁妄内｜斯静专翊是枢机兴戎出好吉凶｜荣辱惟其所召伤易则诞伤烦则｜支己肆物忤出悖来违非法不道｜钦哉训辞｜

动箴｜哲人知几诚之于思志士励行｜守之于为顺理则裕从欲惟危｜造次克念战兢自持习与性成｜圣贤同归

動箴

哲人知幾誠之於思志士勵行

守之於為順理則裕從欲惟危

造次克念戰兢自持習與性成

聖賢同歸

視箴
心兮本虛應物無迹操之有要
視為之則蔽交於前其中則遷
制之於外以安其內克己復禮
久而成誠矣

聽箴

人有秉彝本乎天性知誘

物化遂亡其正卓彼先覺

知止有定閑邪存誠非禮

勿聽

謙益齋銘

惟天之道好謙惡盈人其體之弗滿

弗矜所以君子卑以自牧溫恭自虛

以受忠告大哉易道潔靜精微衰多

益寡物稱其宜至高者山至卑者地

地中有山為謙之義如豪崇高有而

沈度　谦益斋铭　纵二十四点四厘米　横三十一点三厘米

【释文】
谦益斋铭／惟天之道好谦恶盈人其体之弗满／弗矜所以君子卑以自牧温恭自虚／以受忠告大哉易道洁静精微衰多／益寡物称其宜至高者山至卑者地／地中有山为谦之义如处崇高有而／弗居谦尊而光卑不可逾翼翼斯斋／企彼先觉惟谦是持俯仰无怍自视／欿然德业日新惟克处己以守其身／朝斯夕斯持兹勿失永／言谦谦以保／终吉／云间沈度

弗居謙尊而光畀不可喻翼翼斯齋

企彼先覺惟謙是持俯仰無怍自視

歉然德業日新惟克處己以守其身

朝斯夕斯持茲勿失永言謙～以保

終吉

雲間沈度

伯也馳驅歷歲年阿咸來

省意何專儒林共說多才

藝鄉里從知有俊賢舟

艤石城青嶂月帆開楊

沈度　七律诗页　纵二十四点五厘米　横三十四点二厘米

【释文】伯也驰驱历岁年阿咸来／省意何专儒林共说多才／艺乡里从知有俊贤舟／舣石城青嶂月帆开杨／子白沤天到家已是春将／半应念当时蜡凤圆／云间沈度

子白漚天到家已是春將半應念當時蠟鳳圖

雲間沈度

憶着洪崖三十年青青山色故依然
当時洞口逢張氲何处人間有傅顛
陰瀑倚風寒作雨晴嵐飛翠
暖生烟陳郎胷次如摩詰丘壑
能令畫裏傳
憶着洪崖三十年夢中林壑思
倏拉天邊拔宅神遊遠樹杪騎驢
嗟㦯顛風動鶴驚苍竹露月明

胡俨 题洪崖山房图　纵二十七点三厘米　横四十五点五厘米

【释文】忆着洪崖三十年青青山色故依然／当时洞口逢张氲何处人间有傅颠／阴瀑倚风寒作雨晴岚飞翠／暖生烟陈郎胸次如摩诘丘壑／能令画里传／忆着洪崖三十年梦中林壑思／悠然天边拔宅神游远树杪骑驴／笑欲颠风动鹤惊苍竹露月明／猿啸绿萝烟觉来枕上情如渴／此意难将与俗传／忆着洪崖三十年几回南望兴／飘然展图每觉云生席握发还／惊雪上颠梦入碧溪吟素月手／攀丹壁出苍烟求田问舍非吾事／欲托诗书使后传／永乐十四年春正月颐庵重题

猿啼綠蘿煙笑來枕上情如渴

此意難將與俗傳

愴著泛崖三十年幾回面壁真

飄披展圖嵐氣雲生席捲搖邊

驚雪上鉤夢入碧溪曉寒月手

攀丹壁出蒼煙泉田四舍非吾事

最泓瀞出交海傳

永樂壬午年春正月頋庵重題

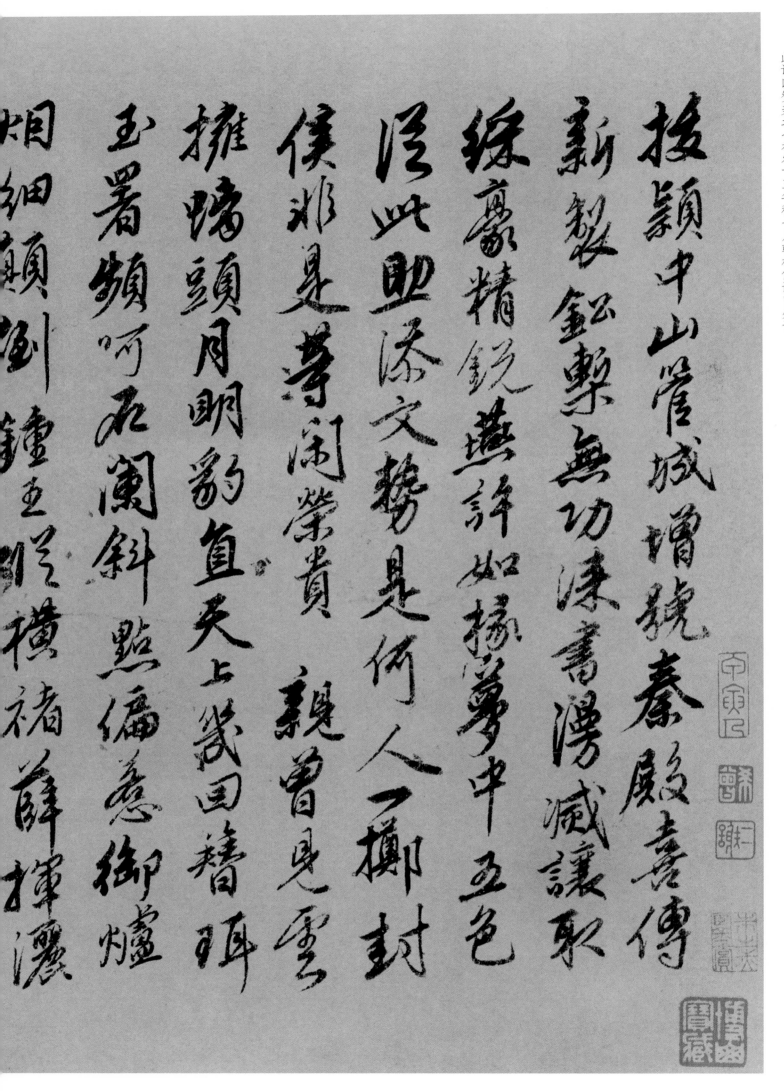

曾棨　赠王孟安词　纵二十九厘米　横三十九厘米

【释文】拔颖中山管城增号秦殿喜传／新制铅椠无功涞书漫灭让取／彩豪精锐燕许如掾梦中五色／从此助添文势是何人／掷封／侯非是等闲荣贵亲曾见云／拥螭头月明豹直天上几回簪珥／玉署频呵石阑斜点偏惹御炉／烟细颠倒钟王纵横裙薛挥洒／晋唐风致算从前阵扫千军／不负半生豪气／右苏武慢词／一阕为吴兴王孟安作／盖孟安工制笔能造其妙予平生用之／无不如意故作／此词以赞美之／永乐十三年秋七月翰林侍讲曾棨识

晉唐風致筆法前陣掃千軍

不負半生豪氣

君蘇武慷慨泣一闋為吳興王孟安作

蓋孟安王製筆能選其所宜平生用之

善不如意故作此洞以續羲之

永樂十三年秋七月翰林侍講曾棨識

沈藻　橘頌帖　纵二十七点六厘米　横四十七点六厘米

橘頌

后皇嘉樹橘徕服兮受命不

遷生南國兮深固難徙更壹

志兮綠葉素榮紛其可喜兮

曾枝剡棘圓果搏兮青黃雜

糅文章爛兮精色內白類任

道兮紛緼宜脩姱而不醜兮

嗟尔幼志有以異兮獨立不

【释文】橘頌／后皇嘉树橘徕服兮受命不／迁生南国兮深固难徙更壹／志兮绿叶素荣纷其可喜兮／曾枝剡棘圆果抟兮青黄杂／糅文章烂兮精色内白类任／道兮纷缊宜修姱而不丑兮／嗟尔幼志有以异兮独立不／迁岂不可喜兮深固难徙廓／其无求兮苏世独立横而不／流兮闭心自慎终不过失兮／秉德无私参天地兮愿岁并／谢与长友兮淑离不淫梗其／有理兮年岁／虽少可师长兮／行比伯夷置以为像兮／华亭沈藻书

晉唐風致筆清勁陳搏手軍

不負半生豪氣

君蘇武幟汨一関為美興王孟安作

盖孟安玉製筆能選其妙子平生用之

善不如意故作此洞以瀆羨之

永樂十三年秋七月翰林侍講曾棨識

沈藻 橘颂帖 纵二十七点六厘米 横四十七点六厘米

【释文】橘颂／后皇嘉树橘徕服兮受命不／迁生南国兮深固难徙更壹／志兮绿叶素荣纷其可喜兮／曾枝剡棘圆果抟兮青黄杂／糅文章烂兮精色内白类任／道兮纷缊宜修姱而不丑兮／嗟尔幼志有以异兮独立不／迁岂不可喜兮深固难徙廓／其无求兮苏世独立横而不／流兮闭心自慎终不过失兮／秉德无私参天地兮愿岁并／谢与长友兮淑离不淫梗其／有理兮年岁虽少可师长兮／行比伯夷置以为像兮华亭沈藻书

橘頌

后皇嘉樹橘徕服兮受命不

遷生南國兮深固難徙更壹

志兮綠葉素榮紛其可喜兮

曾枝剡棘圓果抟兮青黄雜

糅文章爛兮精色内白類任

道兮紛緼宜脩姱而不醜兮

差尔幼志有以異兮獨立不

遷豈不可喜乎深固難徙廓
其無求乎蘇世獨立橫而不
流乎閉心自慎終不過失乎
秉德無私參天地兮願歲并
謝與長友兮淑離不淫梗其
有理兮年歲雖少可師長乎
行此伯夷置以為像兮

華亭沈藻書

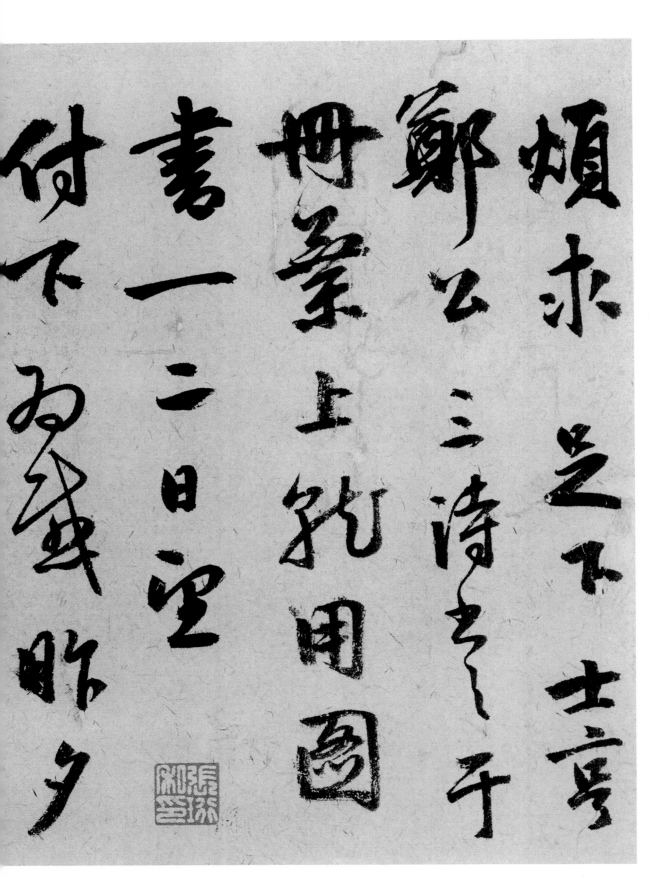

聂大年　烦求帖　纵二十二点六厘米　横三十三点八厘米

【释文】烦求足下士亨／郑公三诗书之于／册叶上就用图／书／十二日望／付下为感昨夕／瑶夫处小酌亦有／拙作乞取和之／大年拜／从理老友

穉夫堂小雨二首

拙性之取和之 韋拜

従理老友

近者曰乘興復賡

壽詩前韻録奉

南雲寅兄吟几同發

一咲耳

耿、奎光映壽星稱觴此

慶遐齡縉紳造謁中書貴

朱祚　南云寿诗页　纵二十五点六厘米　横四十七点三厘米

【释文】

近者因乘兴复赓／寿诗前韵录奉／南云寅兄吟几同发／一笑耳／耿耿奎光映寿星称觞此／庆遐龄缙绅造谒中书贵／琴瑟和谐百事宁慈母心／闲头未白故人情重眼偏／青醉来莫怪疏狂处／高歌请试听／洪熙元年季夏十又一日寓／金台官舍寅末朱祚稿呈

琴瑟和諧百事寧慈母心

閑頭未白故人情重眼偏

青醉來莫惟踈狂慶一曲

高歌請試聽

洪熙元年季夏十又一日寓

金臺官舍寅末朱祚稿呈

徐有贞　别去后帖　纵二十六点六厘米　横四十点一厘米

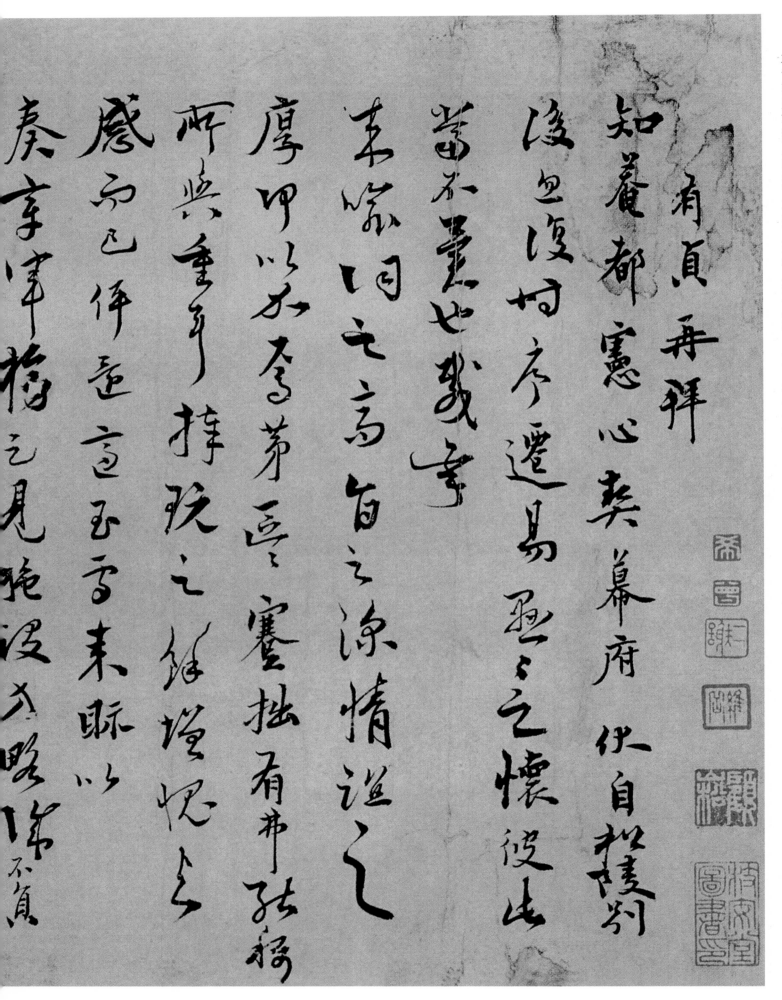

【释文】有贞再拜｜知庵都宪心契幕府伏自松陵别｜后忽复时序迁易悬悬之｜怀彼此｜当不异也载承｜来喻词之高旨之深情谊之｜厚何以加焉弟区区蹇拙有弗能称｜所与重耳捧玩之余增愧与｜感而已伫还适玉雪来视以｜奏章军榜足见施设方略诚不负｜国家倚用之至意而于乡里交亲祝｜愿之｜至情亦已悬矣区区不胜跃｜喜之私辄走笔附二绝纸尾｜以｜申所贺而道所怀然快行几｜步聊为｜公筹边之暇发｜一笑耳勿以｜视诸大方｜总府新开制百蛮申严｜号令｜远人安军中谣语传来好两广｜于今有｜一韩｜自垂虹醉袂分｜每因｜联句复思君凭高几向天南｜望不见苍梧见碧云｜端阳后｜一日有贞再拜

琴瑟和諧百事寧慈母心

閒頣未白故人情重眼偏

青醉来莫惟踈狂廖一曲

高歌請試聽

洪熙元年季夏十又一日寓

金臺官舍寅末朱柞稿呈

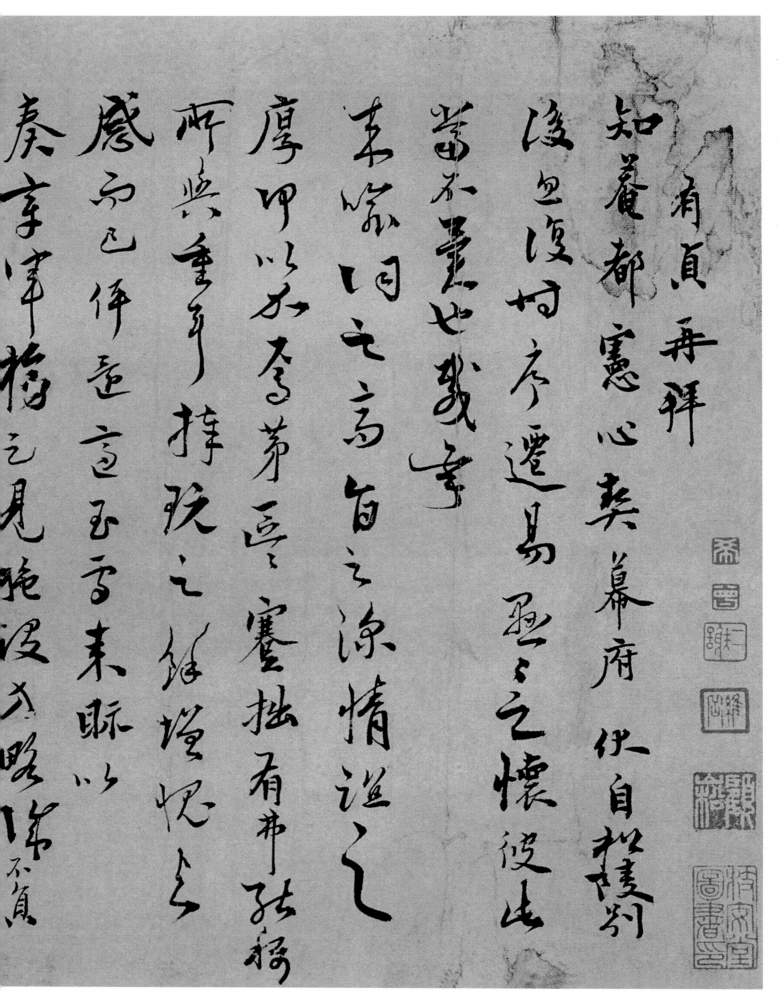

徐有贞　别去后帖　纵二十六点六厘米　横四十点一厘米

【释文】有贞再拜｜知庵都宪心契幕府伏自松陵别｜后忽复时序迁易悬悬之怀彼此｜当不异也载承｜来喻词之高旨之深情谊之｜厚何以加焉弟区区蹇拙有弗能称｜所与重耳捧玩｜之余增愧与｜感而已怅还适玉雪来视以｜奏章军榜足见施设方略诚不负｜国家倚用之至意而于乡里交亲祝｜愿之至慰矣区区不胜跃｜喜之私辄走笔附二绝纸尾｜以｜申所贺而道所怀然快行几｜步聊为｜公筹边之暇发｜笑耳勿以｜视诸大方｜总府新开制百蛮申严号令｜于今有一韩一自垂虹醉袂分｜每因｜远人安军中谣语传来好两广｜联句复思君凭高几向天南｜望不见苍梧见碧云｜端阳后一日有贞再拜

遥聞作雨之言之原稚根里之新視
江之玉惟点己至其□不勝譚
喜之私邪老董时之終脩□尾
以申兩所笑而志不懷极快以茂
步聊為
以四事之□之眠衣一噗□□□以
眹詩大方
糁雨新開出百靈申寃彈今
□人安事中一銘诸僞未好西店
于今有一辭一目自色飽絲褥尔
安田聪自復思果遥高巢向之南
宜不見姜挹見聲雲

瑞陽渡一目有頂再识

仰间忽辱
书问併及
华笺见示顾予雅非造五凤楼手课领
佳惠岂能默默因成谢笺一律语粗意浅
不可呈诸
大方然冒进不容己者良欲取正于
有道也中秋后三日晚生刘珏录奉
兰室先生隐德惠画丈

刘珏　仰间帖　纵二十七点九厘米　横四十二厘米

【释文】仰间勿辱／书问并及／华笺见示顾予虽非造五凤楼手课领／佳惠岂能默默因成谢笺／一律语狂意浅／不可呈诸／大方然冒进不容己者良欲取正于／有道也中秋后三日晚生刘珏录奉／兰室先生隐德函丈／数幅含香质更华寄来新自浣溪涯／素逾阴壑三冬雪红夺春江／一片霞拂／拭顿轻南国茧保藏不异玉堂麻他年／拟写天人策拜上／唐尧／圣主家／室先生隐德函丈

數幅含霜質更華壽來新自浣溪涯

素逈隣輕三冬雪紅奪東江一片霞拂

拭頓輕南國重保藏不異玉堂麻他年

擬寫天人策祥上

唐堯

聖主家

地鄰東海接蓬萊世際

昇平壽域開青鳥使泛雲外

玉綠衣人自

日邊來光分爛錦

流霞酒滿杯問邑老生箕何

許六旬筆甲是福

進士葉君與中方念

钱溥　为尊翁寿诗　纵二十八点一厘米　横四十点一厘米

【释文】地邻东海接蓬莱世际｜升平寿域开青鸟使从云外｜至彩衣人自｜日边来光分烂锦诗盈轴色泛｜流霞酒满杯问道长生岁何｜许六旬花甲是初回｜进士叶君与中方念｜尊翁初度六十欲｜一称觞而未得｜也忽有奉｜使湖南之行取便道以遂其私则｜所乐当何如哉因赋｜一诗为其｜尊翁寿云｜正统丙寅暮春初吉｜翰林云间钱溥书

尊翁初度六十欲一稱觴而未得
也忽有奉
使湖南之行取便道以遂其私則
斯樂當何如哉日賦一詩為其
尊翁壽云
正統兩寅暮春初吉
翰林雲間 錢溥書

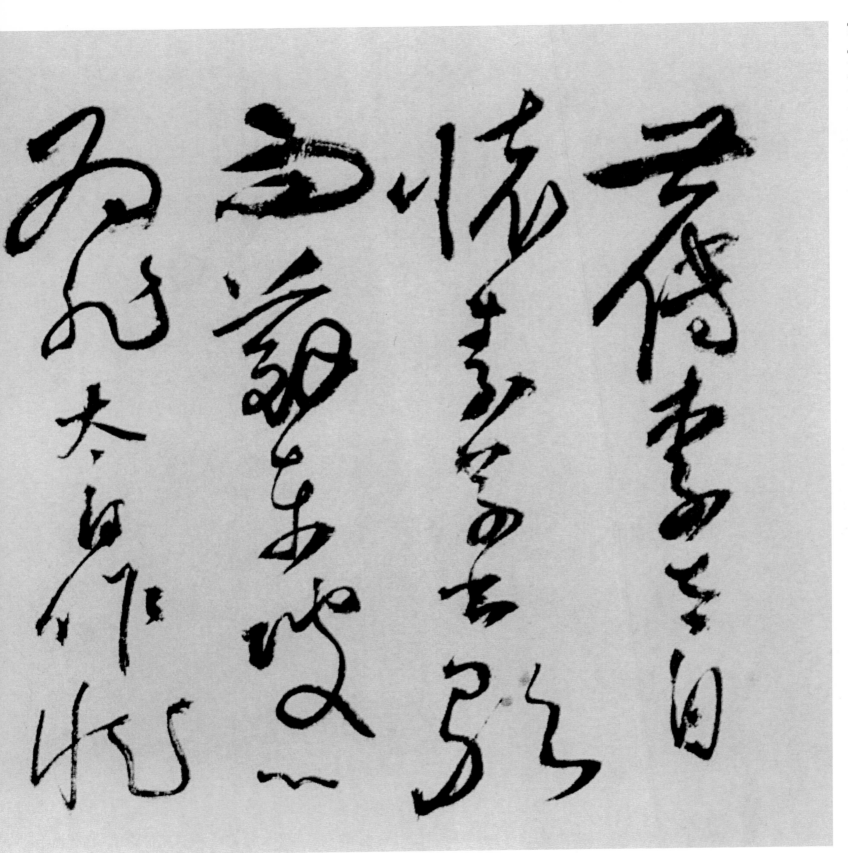

张弼　怀素歌卷　纵二十二点六厘米　横七十三点七厘米

【释文】世传李太白／怀素草书歌／而苏东坡以／为非太白作观／怀素自叙／凡当时士大夫／赠遗之言皆见／纂述使自有赠／岂肯独遗之

一张挥亳自有人

左右十大人

路至子言惜矣

鉴述自有临

以有独草之

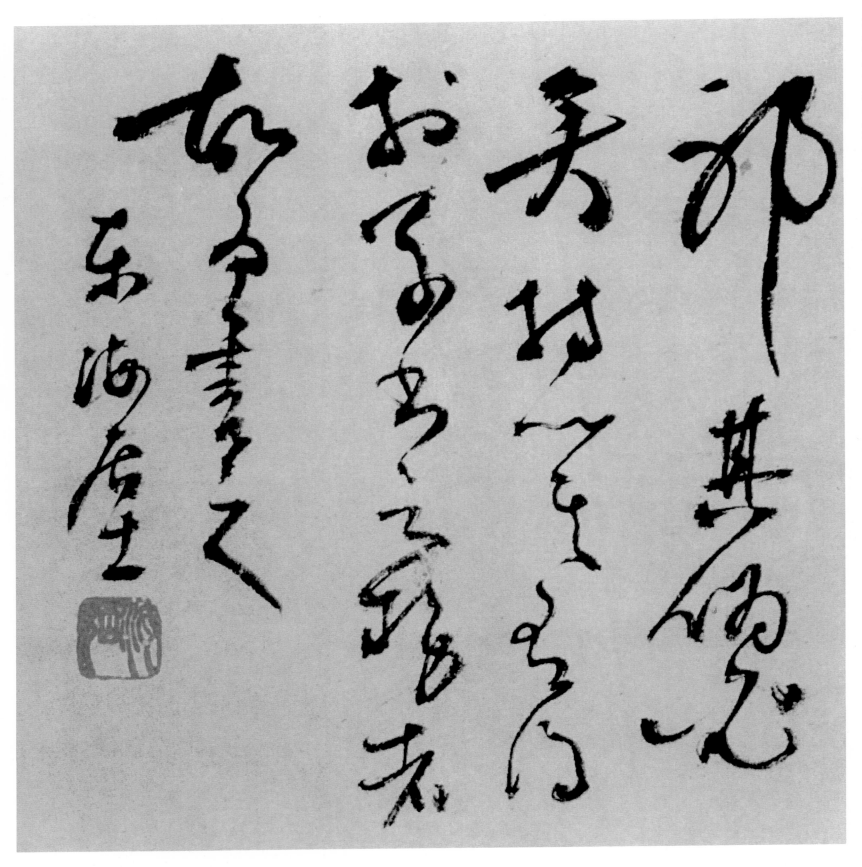

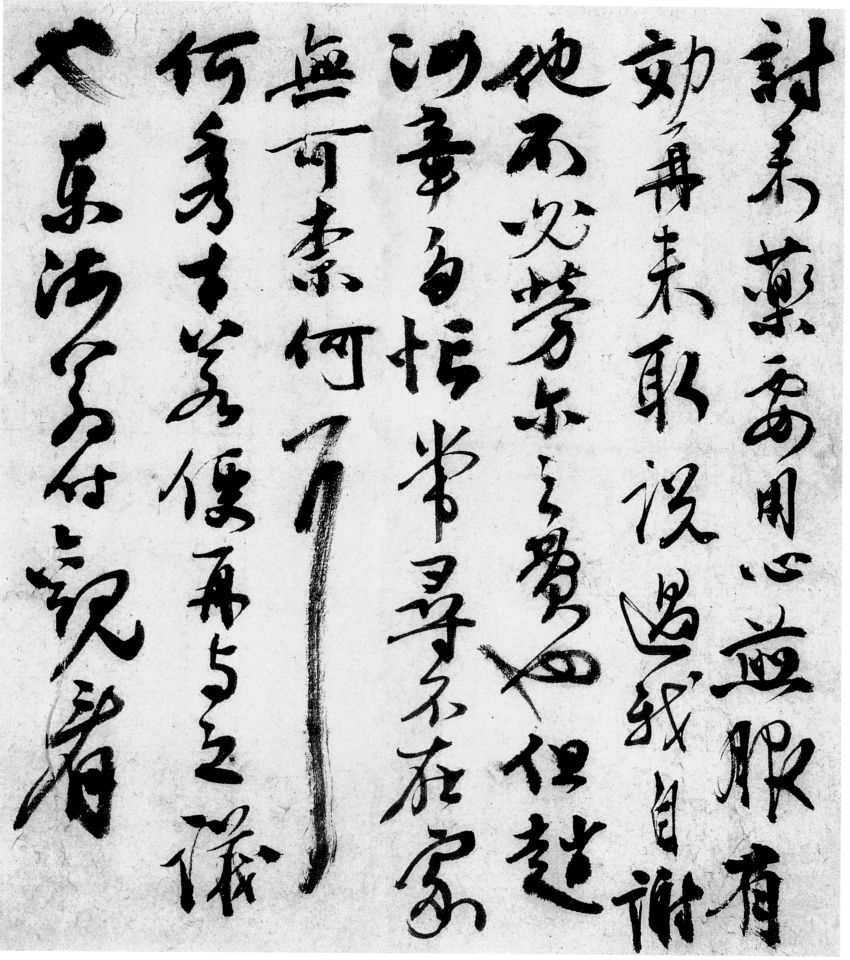

张弼　致东海翁　纵二十六厘米　横二十三点六厘米

【释文】讨来药要用心煎服有｜效再来取说过我自谢｜他不必劳尔之费也但赵｜汝章多忙常寻不在家｜无可奈何耳｜何秀才若便再与之议｜也东海翁付观看

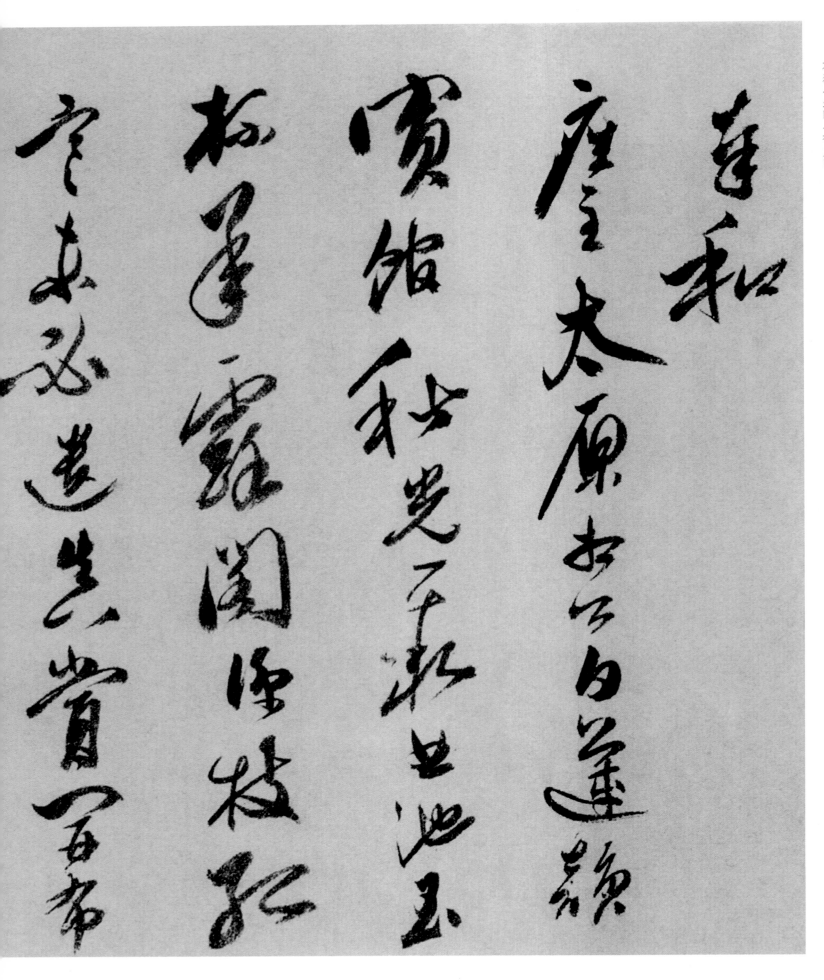

祝允明　奉和座主太原相公白莲韵　尺寸不详

【释文】奉和｜座主太原相公白莲韵｜宾馆秋光聚曲池玉｜杯承露阁凉枝孤｜客未必遗真赏开布｜何须怨较迟长恨六郎｜殊不肖徒闻十丈｜亦何为徐摇白羽开｜新咏相对薇

花独｜坐时｜祝允明

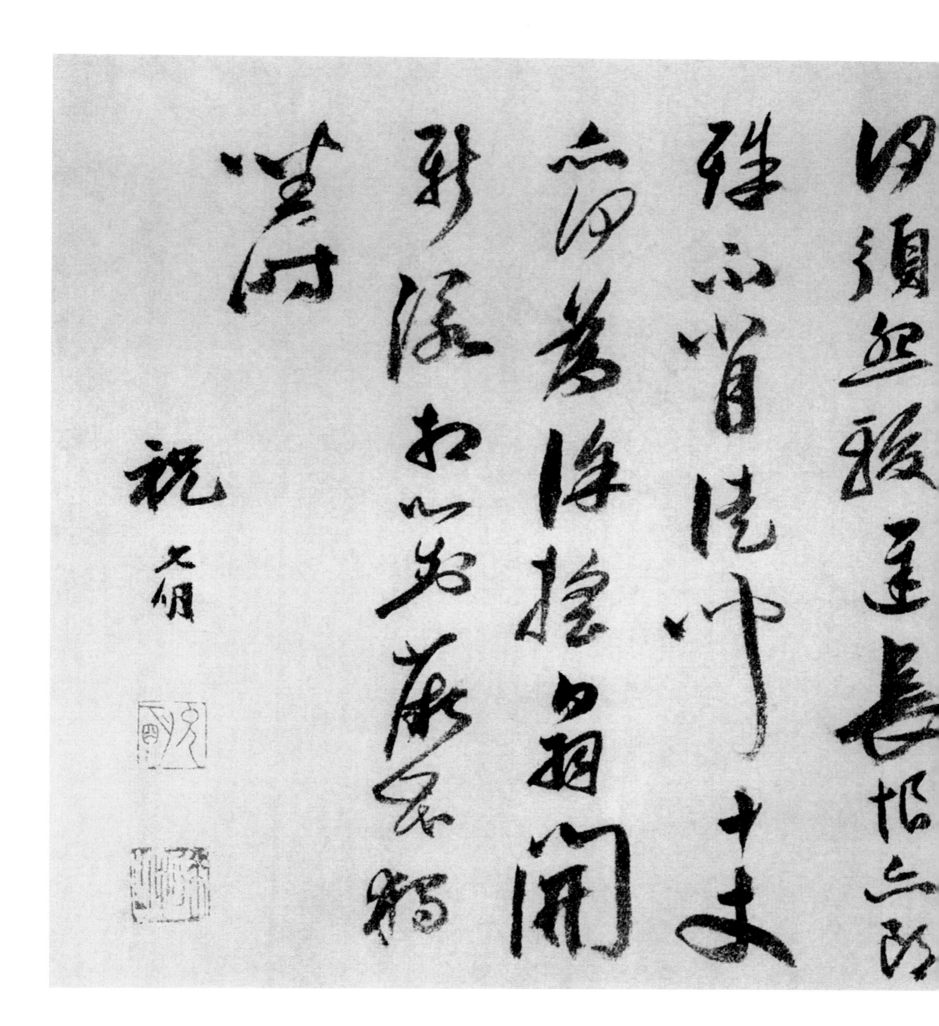

祝允明　可竹记

纵二十七点三厘米　横六十五点五厘米

【释文】

可竹记｜苏长公之言居也曰不可无竹士不可｜志外苟处约亩宫环堵不敢肆一寸｜分外是虽有脱俗之致将废志而营产｜以必竹乎此其言若过当盖以甚竹｜之胜道吾人本趣应尔｜固不害意也乃若｜得为而不为则其病将俊之于何哉｜何君约之以可竹称而乞言甚矣约之｜六不可皆所谓俗也能除六不可而可竹可竹｜而俗自脱也如是然则约之果长公之徒｜也若可之实则有三品上者以类高类志洁类气虚中类能受｜坚节些有｜操直竿类不偏后雕类不迁也中｜者以所非水石莫宜非风月莫发拟非｜吟啸文阮莫浃治其襟期也下者以用｜可以食可以室可以器什也皆可也而视｜其人吾观约之质｜濯濯秀灵好修而｜慕文又处丰衍居养并备则其可

五二

可六不可皆而謀俗也雖陳山不可斯終也
竹六不可不易除寧可而行可竹
而俗自脫也如是然則約之果長之況
也著可之實必有三品上者以類高額
志潔類氣宇中軱能受堅筍類有
揉直竿類不偏後雕類不遷也中
志氣所非水石莫宜作風月莫發撝此
吟嘯交阮莫浹洽其襟期也心者以用
可以食可以室可以器什也以乎也而視
其人吾觀約之質濯濯秀靈好修而
慕文又雪豐衍石養並備則其乎

盖三品兼也比于长公之言将非所
谓扬州鹤乎故吾无以赞约之愿
其为可也不迁则老生之言庶几不为
竹笑约之囷俾老生之食言约之曰
诺

弘治丁巳十月阮望乡贡进士长洲
祝允明记

盖三品兼也比于长公之言将非所谓扬州鹤乎故吾无以赞约之愿｜其为可也不迁则老生之言庶几不为｜竹笑约之囷俾老生之食言约之曰｜诺｜弘治丁巳十月既望乡贡进士长洲｜祝允明记

祝允明　致廷璧兄契丈　纵二十四点六厘米　横十四点二厘米

【释文】昨简锡物俱将就存用仍数件必要精细以往京作人事故也幸留意至紧至紧祝允明顿首廷璧兄契丈

祝允明　致元和道茂　纵二十六点六厘米　横三十六点三厘米

【释文】所烦买纱深知节后事｜忙奈仆后日乡行以此｜相促千万今晚定至祝至祝｜又诸稿簿并散纸稿俱｜望拔冗检付此尤是急如｜星火望今夕｜掷来容特谢也外钱｜三十文烦付竹｜大青一百｜小方高五十余付包封｜白纸六日允明顿首｜元和道茂

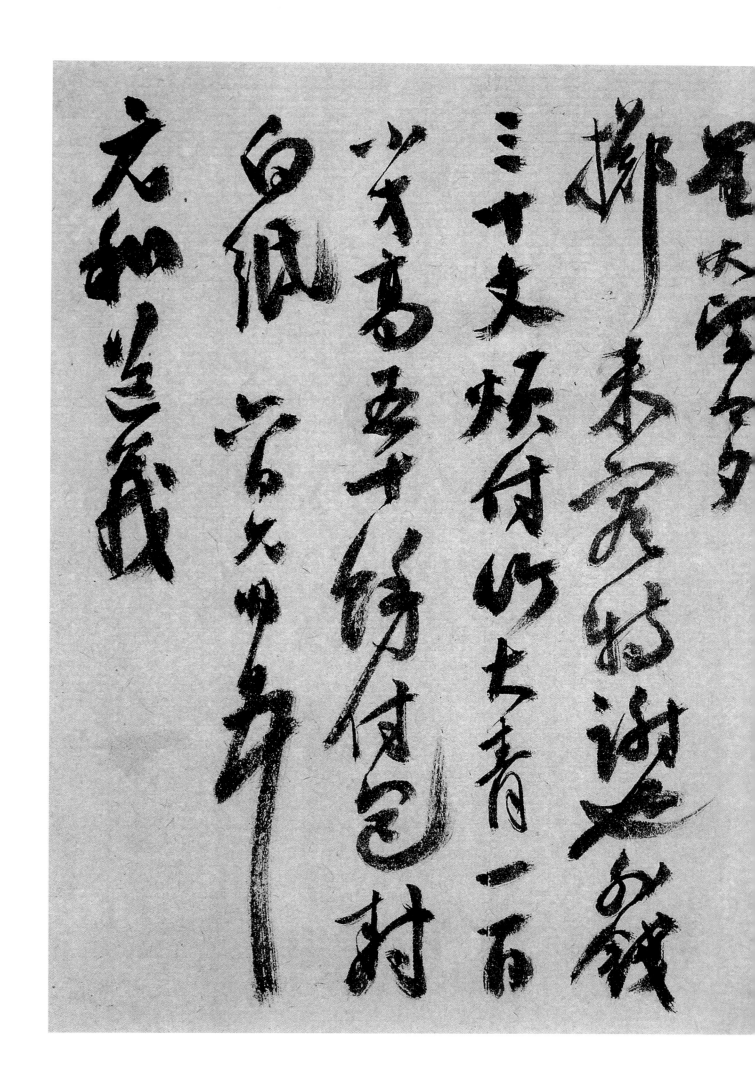

祝允明　致尊亲家丈　纵二十六点八厘米　横三十五点八厘米

【释文】适有人自府前来云府中已出〔告示秀才告者限在三日内纳银〕限五日内亦未审的否家下乏识〔字者想〕亲家已知〔若果然愚意明日且〕早去告过了随即收拾纳银可〔也料吾〕亲家之事彼加意赞成岂有不一力而疑阻但上前为妙昏暮热〔郁不能躬造矣并〕恕草草即日允明顿首〔尊亲家丈执事〕友梅来否并望〔示知明又拜〕

適有人自府前來云府中己出
告示秀才告者限在三日內納銀
限五日內亦未審的否家下乏識
字者想亲家己知
早去告過了隨即收拾納銀可
积家已知若果然
字其想

秋審之事絶紵意慎重罕有不

力而競阻但上前為妙唇善甚

將兩紙附還甚異并

妙甚

弟秋審又

右裙來至舛陛

永知

祝允明　致应斋年兄大人先生　纵二十五点八厘米　横三十一点八厘米

【释文】拙稿勉就当径书之良以日出事／生纷腾之极故与／公期欲得一佳处抽身对瘦石书／还之耳承／谕甚善如约以俟诸书非吝亦坐／冗不及检觅又此酷暑终日席地／昏卧耳早晚当奉鄙稿在小／簿时有别作时时在手故未能呈／教姑伺临期请／审定也拈笔草略多愧／允明再拜奉复／应斋年兄大人先生执事

拙稿勉就当径书之良以日出

生纷腾之极故与

公期欲得一佳处抽身对瘦石书

还之耳承

谕甚善如约以俟诸书非吝亦坐

冗不及检觅又此酷暑终日席

膏肓手廱高手都擅长如

隔时落笔作何之左手都未独生

真如但临邻诗

窥之也抚军之意顾自愧

九月再拜率良

度高手兄大人先生执事

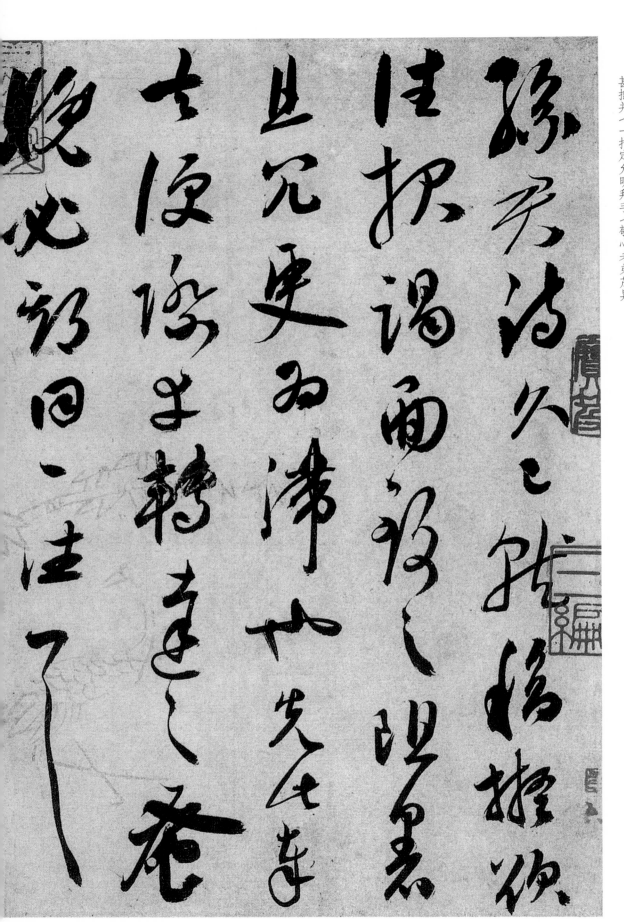

祝允明　致敬心老弟茂异　纵二十四点一厘米　横三十五点三厘米

【释文】孙君诗久已就稿拟欲／往报谒面致之阻暑／且冗更为滞也先此奉／去便际幸转运之蚤／晚必期同／往耳／亦幸谢之想／孙公亦不求我于形／骸之内者诗

甚拙并／一指定允明拜手／敬心老弟茂异

此观老的家书虽则宋板缺坏者多

其价反高烦你过去只说别人要讲

定十两之内方可若再多不用他的

事既到我家一会千万千万

临渔光事景

只早宁波人送之物甚奇佃来

回享

即日允明拜

祝允明　致怀德老弟　纵二十六点四厘米　横二十三点八厘米

【释文】昨观飞卿家书虽则宋板缺坏者多 / 其价反高烦你过去只说别人要讲 / 定十两之内方可若再多不用他的转 / 来就到我家一会千万千万 / 即日允明拜 / 怀德老弟足下 / 今早宁波人送一物甚奇伺来 / 同享允明再拜

祝允明 致子鱼贤甥 纵二十二点一厘米 横二十二点三厘米

【释文】承／过爱醉中写污卷子别伺易之／恐诸高士见诮也明日有一小事／欲／面议望枉顾幸幸／十六日允明拜／子鱼贤甥足下

慕其人而不見則思見其書慕其書而不見則思聞
其言同時世者㸃然也況後學於昔賢鉅公相望千
載音儀巳絕目矣徒得其言而誦之猶㸃侍几杖乃
獲其手筆而瞻玩之寧不大慰乎與文忠公同時如蘇
黃諸公字學者亦多見獨公書絕少此二帖為公作唐
史時與局中同事者為故黔陽大夫陳君所藏黔陽之
子進士君魯南出示反復敬覽系記時月亦曰幸愒素
心若得見公面目一翻云爾正德己巳長洲祝允明記

祝允明　跋欧阳修付书局帖

【释文】慕其人而不见则思见其书慕其书而不见则思闻／其言同时世者亦然也况后学于昔贤钜公相望千／载音仪已绝目矣徒得其言而诵之犹参侍几丈乃／获其手笔而瞻玩之宁不大慰乎与文忠公／同时如苏／黄诸公字学者亦多见独公书绝少此二帖公作唐／史时与局中同事者为故黔阳大夫陈君所藏黔阳之／子进士君鲁南出示反复敬览系记时月亦曰幸愒素／心若得见公面目一翻／云尔正德己巳长洲祝允明记

六六

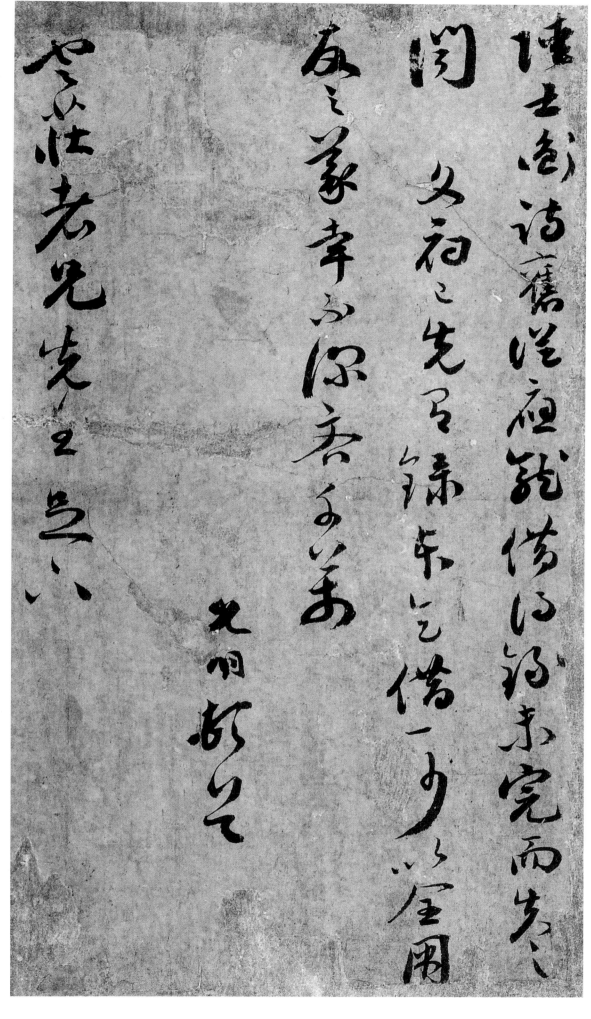

祝允明　致云庄老兄先生足下　纵二十七点二厘米　横十五点一厘米

【释文】陆士衡诗旧从应龙借得录未完而失之／闻文衬已先有录本乞借一钞以全朋／友之义幸不深吝千万／允明顿首／云庄老兄先生足下

南宫帖予見數本如

又未嘗无所得此藏

汪宗道家尤為精

粹余沈有意學米

安门常對面也臨別

漫惹于尾唐宋之花

大家不追而年

字皆纵之欧阳

公谓物毛采作所好

信我祝奇書

六九

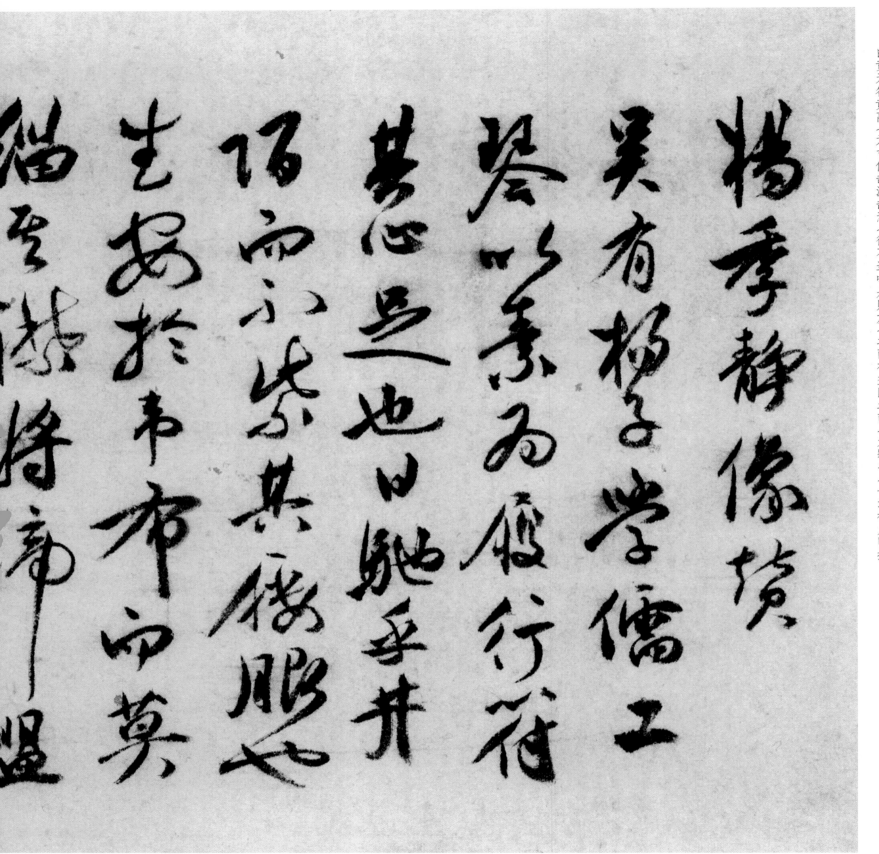

【释文】杨季静像赞｜吴有杨子学儒工｜琴以素为履行符｜其心足也曰驰乎并｜陌而不紫其屦服也｜生安于韦布而莫｜缁其襟将缔盟｜而指梅愿比德而佩｜璧｜白贲无咎黄离｜元吉优哉游哉焉｜往不适嘻是则友｜之而有益比之而｜无斁乎｜长洲祝允明撰

而物極則變以德而佛而
雖白賁元外亦无咎也
元吉傷哉淑我寡人為
佳而道遠是則友
之而有益此之間
為數乎
吉而祝允明撰

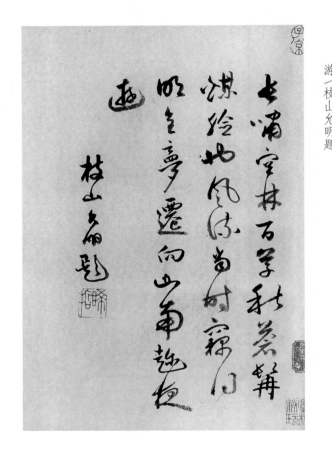

祝允明　题龚开钟进士移居图卷　尺寸不详

【释文】长啸空林百草秋苍髯／煤脸也风流当时窃得／明皇梦迁向山南趁夜／游／枝山允明题

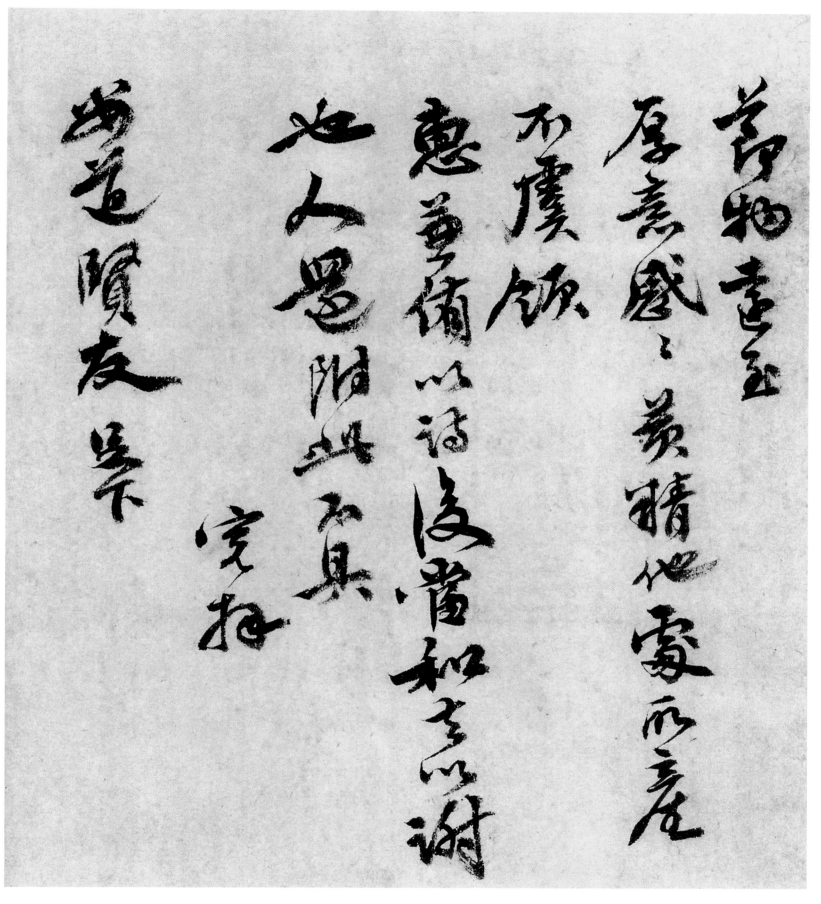

吴宽　致安道贤友　纵二十四厘米　横二十二点六厘米
【释文】节物远至／厚意感感黄精他处所产／不虞领／惠兼侑以诗后当和去以谢／也人还附此不具／宽拜／安道贤友足下

扇底风清暑氣除詩
篇溢出酒杯餘

自愛鄉音合醉後誰
言禮法疎屋角明星

紛列炬席間香霧
濕輕裾月斜更喜

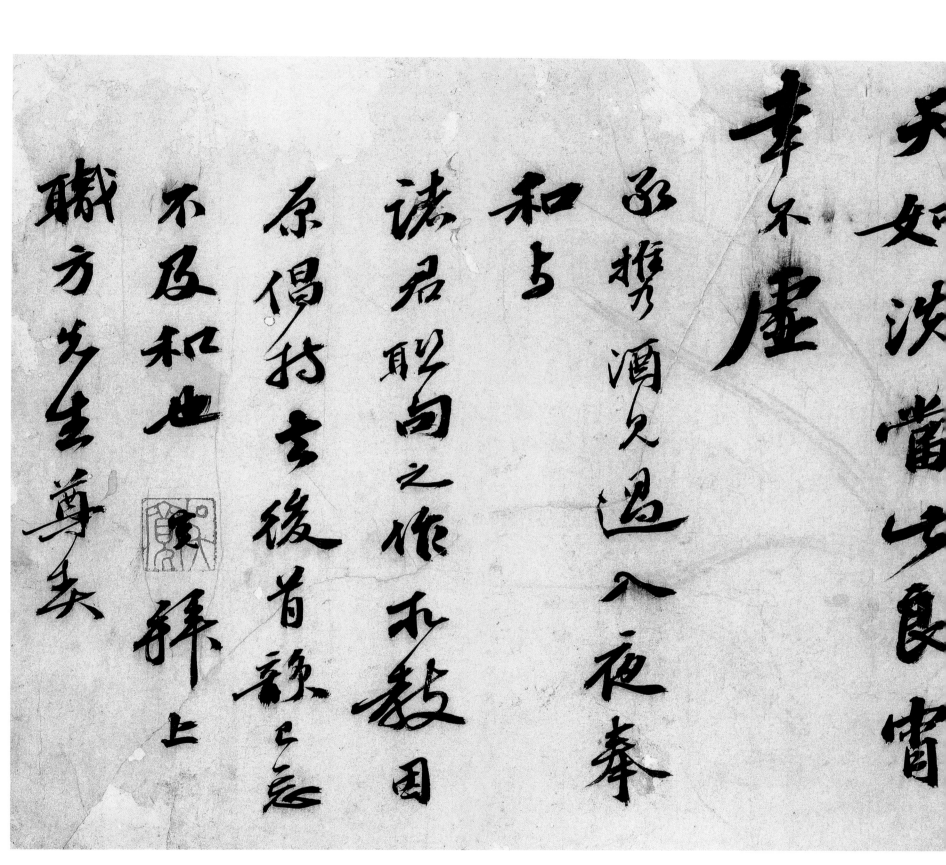

吴宽 致职方先生 前幅纵二十一点七厘米 横二十三点四厘米 后幅纵二十四厘米 横二十五点九厘米

【释文】扇底风清暑气除诗／篇溢出酒杯余□来／自爱乡音合醉后谁／言礼法疏屋角明星／纷列炬席间香雾／湿轻裾月斜更喜／天如洗当此良宵／幸不虚／承携酒见过入夜奉／和与诸君联句之作求教因／原倡持去后首韵已忘／不及和也宽拜上／职方先生尊契

調理將息勿為過勞也詩

吾兄苦於丹毒不覺為之

雅愛而及感座間道

慨然計此時已好未幸善

吴宽　致启南契兄先生　纵二十四点四厘米　横三十二点八厘米

【释文】雅爱所及感感座间道／吾兄苦于丹毒不觉为之／慨然计此时已好未幸善／调理将息勿为过劳也诗／社寥寥专俟入城／贵体倘未全愈就医亦便／望／照谅／契／弟吴宽顿首／启南契兄先生执事

祖宗之專俟入城

貴體偉来全愈荛醫之便

望

照諒

契弟吳寬頓首

厓南契兄先生執事

吴宽 致守之正郎契家友 纵二十四点四厘米 横三十三点三厘米

【释文】前二日传闻｜新藩有此事忽得｜手书始信此盖天灾有数存者｜吾友徒费心力深负勤劳亦付｜之无可奈何而已因盛价还略｜此奉复本部亦屡言及矣｜今亲卢氏造桥记去岁寄与｜本县刘尹转付之欲作兴其事｜以为好义者之劝未见回报便｜中并附｜知之宽拜｜守之正郎契家友侍右

前二日傳聞

新藩有此事忽得

手書始信此蓋天灾有數存者

吾友徒費心力深負勤勞亦付

之无可奈何而已因盛價還略

此奉復本部亦屢言及矣

令親盧氏造橋記云歲寧与
本邵劉尹轉付之欲作興其事
以為好義云云勤来見回報便
中併附
知之 寬拜
守之二郎契家友佑右

向自金仲寄至苏合丸珍佩、日来知
德與位稱聲光向隆可見
德門舊族風致自殊衡中運
士還極言佩荷旦激鄉里近時
薄風健羡八寒舍飢墊中又
以則户點解村僮皆于料物托
攬好弓而引交納利害暑又知頭
緒尚有核桃一色知待新方收周又
敢費價去緣僮其非昔家有孔

沈周 声光帖 纵二十三厘米 横四十点七厘米

【释文】
向自金仲寄至苏合丸珍佩｜日来知｜德与位称声光向隆可见｜德门旧族风致自殊卫中运｜士还极言佩荷足激乡里近时｜薄风健羡健羡寒舍饥为｜以则户点解村僮皆愚于料物托｜揽好耳所司交纳利害略不知头｜绪尚有核桃一色知待新方收因不｜敢赏价去缘僮俱非惜家者凡｜百事为｜国｜自玉不宣姻生｜沈周再拜｜全卿豸史亲家阁下｜三月廿九日｜锦帕二方伴缄

向自金仲寄至苏合丸珍佩珍佩｜日来知｜德与位称声光向隆可见｜德门旧族风致自殊卫中运｜士还极言佩荷旦激乡里近时｜又｜垫中又｜以则户点解村僮皆愚干料物托｜揽好耳所司交纳利害略不知头｜特在｜故旧之爱希为｜指点骈襟当铭刻不浅也录｜尔｜尊先大夫心耕诗请须｜裁教外有小笔山水一帧将意而｜已 未间伏惟

八〇

金卿家史親家閣下　三月先日

錦帕二方伴儀

娴生沈闍華拜

為國自玉不宣

巳末間伏惟

裁教外有小筆山水一幀將意而

尊兄大夫心耕詩清頌

指點幗懷當錄刻不淺迄錄

故薝之憂希為

百　　尝持在

八一

老夫裹足人遊事興我

譬山川夢中物皓然空

白頭之子本吳產結廬太

湖洲山在水中央泛若

萬斛舟住此奇觀間汗

沈周　五言诗卷　纵二十九点四厘米　横八十八点四厘米

【释文】老夫裹足人游事与我／雔山川梦中物皓然空／白头之子本吴产结庐太／湖洲山在水中央泛若／万斛舟住此奇观间汗／漫未足酬浩歌出门去云／帆溯湘流买酒醉黄鹤／倚剑长天秋自云司马／史／岂藏壑与丘胸中／有名胜更在身外求

漫来足删浩歌出門去雲

帆遄湘流買酒醉黄鶴

倚劒長天秋自去司馬

史豈藏壑与丘肯中一

有名勝更在身外求

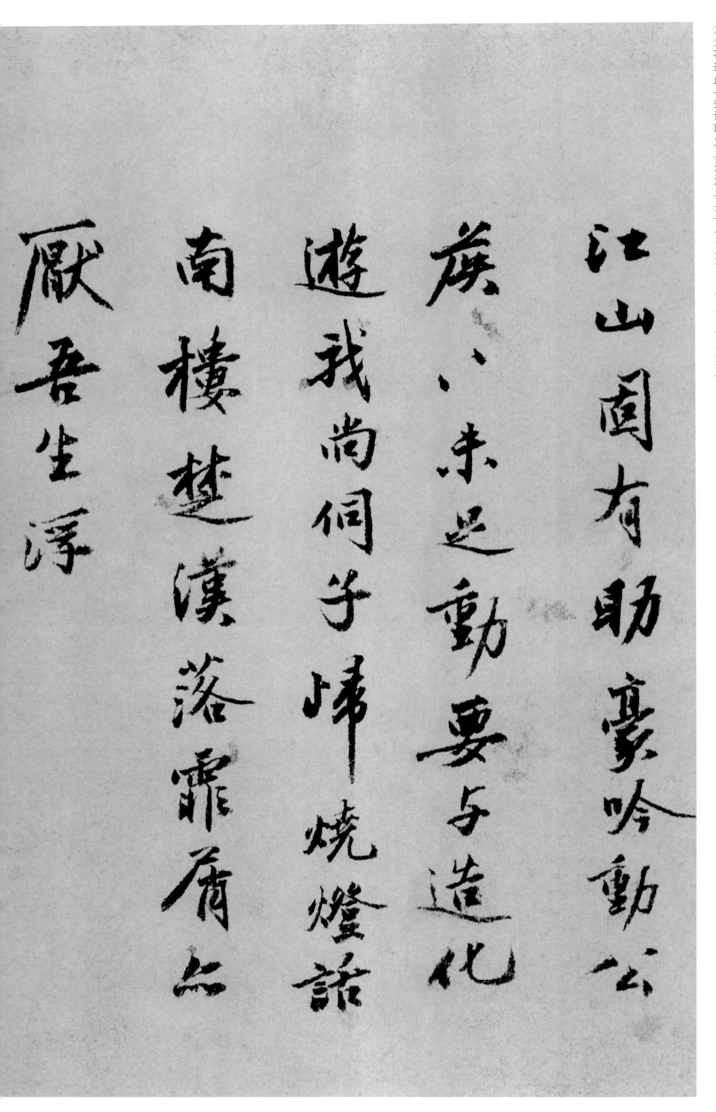

江山固有助豪吟动公

侯公侯未足动要与造化

遊我尚侗子归烧燈話

南樓楚漢落霏屑六

厭吾生浮

江山固有助豪吟动公丨侯公侯未足动要与造化丨游我尚侗子归烧灯话丨南楼楚汉落霏屑亦丨厌吾生浮丨王君原德诗学有声挟丨此为楚游者有年余老矣丨裹足不能出门莫与原德倡和丨山水之间自以为欠事造此丨拙语聊发其汗漫之兴云丨弘治丁巳七夕日长洲沈周

王在原德詩學有聲挾
此為楚遊者有年余老矣
裏足不能出門与原德倡和
山水之間自以為多事造此
拙語聊發其汗漫之興云
弘治乙巳七夕日長洲沈周

大石聨句諸公盖為
送先人之葬乃集西
山是夕移宿雲泉
庵聨句始作也後
僕未知其韻亦有
長句寄題已錄贈
艷庵亞卿此

【释文】大石联句诸公盖为／送先人之葬乃集西／山是夕移宿云泉／庵联句始作也后／仆未知其韵亦有／长句寄题已录赠／艳庵亚卿此／太仆手书精神／飞动可爱此诗／当／为仆赠信有由也仆／亦尝求而客与今见满／一纸不觉垂涎呜呼／人非物是临书惘然／沈周

太僕手書精神
飛動可愛此詩當
為僕贈信有由也僕
二嘗未而各与今貝闕
低未覺乖涵鳴呼
人那物是臨書帳然

沈周

両辱

枉顾足伊

雅爱又辱

佳章继至别来多在病乡

寥落无以为怀伤颓且半

年三病诗未能请

教并酬勤勤耳

沈周　致应龙先生亲谊　纵二十六点五厘米　横三十六点二厘米

【释文】两辱／枉顾足仞／雅爱又辱／佳章继至别来多在病乡／寥落无以为怀得叹且半／年三病诗未能请／教并酬勤勤耳／大参张先生闻小恙不识平／复否中吴纪闻曾检得出否／薛
公所得山谷书无恙否于／林行促草草奉问不宣／眷末沈周再拜／应龙先生亲谊足下

大参傪先生閣下羔不戠平

後名中輿絕聞曾捡以出名于

薛公以陶山若書無蓺名于

林以僃草人幸問不宣

眷弟沈周再拝

瘂龍先生朝道莘下

山迴烟雲重門閑草木深讀書
不出戶誰識道人心
辛亥孟秋廿日沈周寓雙峨
僧舍畫并題

沈周　題秋林读书　尺寸不详

【释文】山回烟云重门闲草木深读书｜不出户谁识道人心｜辛亥孟秋廿日沈周寓双峨｜僧舍画并题

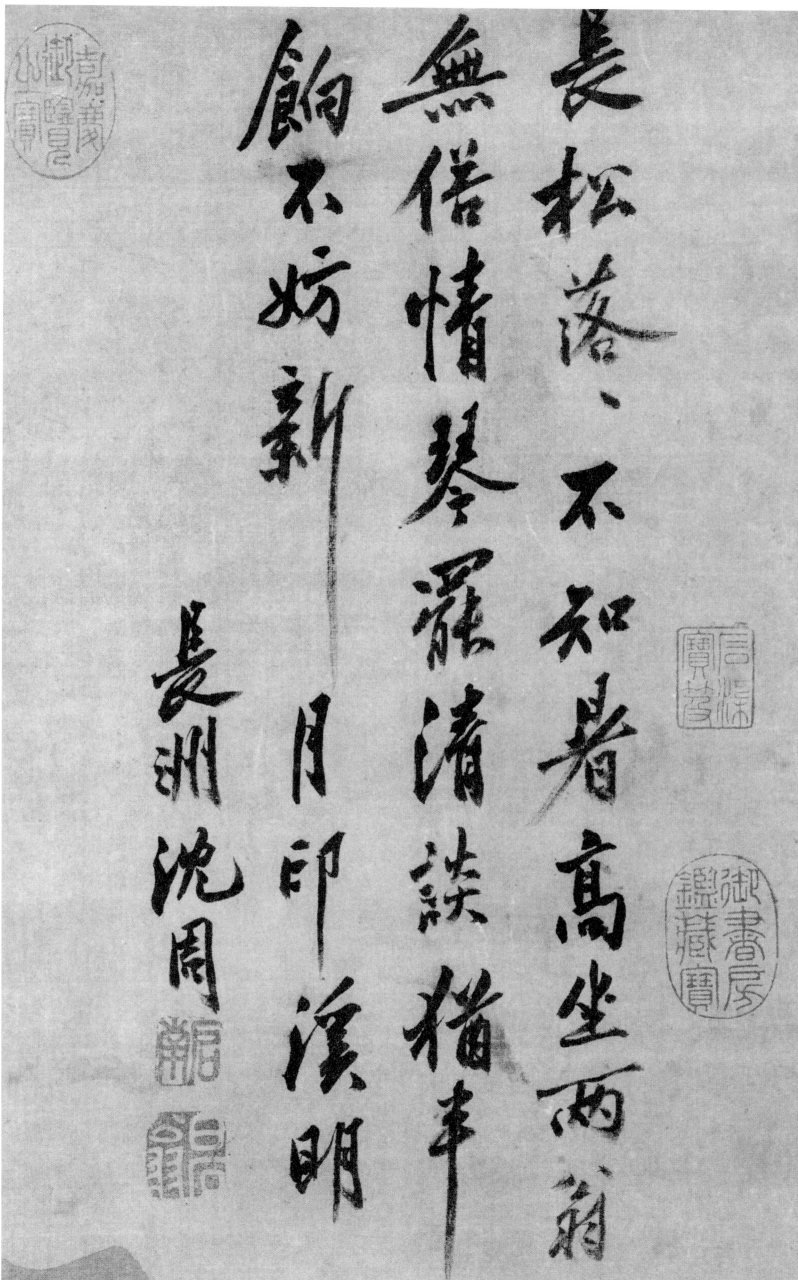

【释文】长松落落不知暑高坐两翁／无俗情琴罢清谈犹半／饷不妨新月印溪明／长洲沈周

空闻百鸟群啁啾

度寒暑何似枝头

鸠声声能唤雨

沈周

沈周　题唐寅对竹图（与唐寅并题）　尺寸不详

【释文】箪瓢不厌久沉沦投着虚怀好主人榻上觑觑／黄叶满清风日日坐阳春此君少与契忘／形何独相延厌客星苔满西阶人迹断百／年相对眼青青晋昌唐寅／我筑小庄名有竹君家多竹敬如／宾一般清味医今俗千丈高标逼古／人肃肃衣冠临俨雅年年雪月仰风／神寻常岂是轻桃李不解经冬／只立春沈周

缉熙祖公壂

郭羲偊長及

位太常先生會次

此眇忘

向奉書

少遼忘牲六堂

而云々耳

恨未即見想必

李应祯 缉熙帖 纵二十四点二厘米 横四十五点五厘米

【释文】缉熙诸公壂｜务教僚长及｜二位太常先生会次｜叱贱名｜｜拜覆应祯｜向奉书岂遂忘情亦坐｜前所云云耳｜尚伦枉顾恨未即见想必｜上秋才行尚容上问｜老司寇乡先生暨｜尚文老兄亦望申敬｜诸故旧未能｜一有问及｜者为我｜致意应祯再拜｜贞夫给事先生老兄｜缉熙诸位有荣擢便中报及｜至祝至祝

九四

老曰冠卿先生尊鉴

尚又老兄云甚申郡

许既慷未能一二王狗及

老身我一般至颜所以

真夫论乎先生老兄

继业柱信王梁提便中敬及

玉视二二

李应祯　�枉问帖　纵二十二点六厘米　横四十一点五厘米

此常產訴于延捂此梅
雲乃好東人手帋
賴無甚陸玉、便中求
情況南集廿一之廿五卷一冊
鈔完中州景章言詩逐
撥況看迫付下切祝
等信布謝云一之麟平

李应祯　致宪使大人乡长　纵二十四点五厘米　横三十六点二厘米

【释文】友生李应祯顿首〡宪使大人乡长执事比仆〡到广西不得奉〡见至今快快近来不审〡体候何如益用驰系〡鸣凤方伯不见内迁翻〡致远调莫年得此想不〡甚堪

奈何区区公事未〡完计岁底或可归兹〡以承差人便草率奉〡问幸〡恕察仲冬十六日应祯顿首

友生李应祯　顿首

宪使大人乡长　执事　比仆

到廣西不得奉

見至今快々近来不審

體候何如益用馳系

鳴鳳方伯不見内迁翻

政遠調莫年之五想不
甚堪李何至之云事未
完付歲匱或可慨若
承差人便草率奉
問幸
恕察仲冬十之一日名禎頓？

仁兄

窥惠春风楼高作病中

未得拜

谢悚息息奉去薄礼少

李应祯　致秋堂学论先生　纵二十二点七厘米　横三十二点四厘米

【释文】伏承｜宠惠春风楼高作病中｜未得拜｜谢悚息悚息奉去薄礼少｜旌微意｜不罪浼渎笑留是幸｜京中倡和｜二卷并近日｜启南赠行诗画都借｜一阅至｜叩应祯再拜｜秋堂学谕先生执事

不罪浼瀆笑當是幸

京中伍和二卷并近白

磁南畔詩畫都傳

一閣至帥巘再拜

秋堂學諭先生

暑气初平颇

有凉思十一日敬

洁一觞请

移玉过寒舍

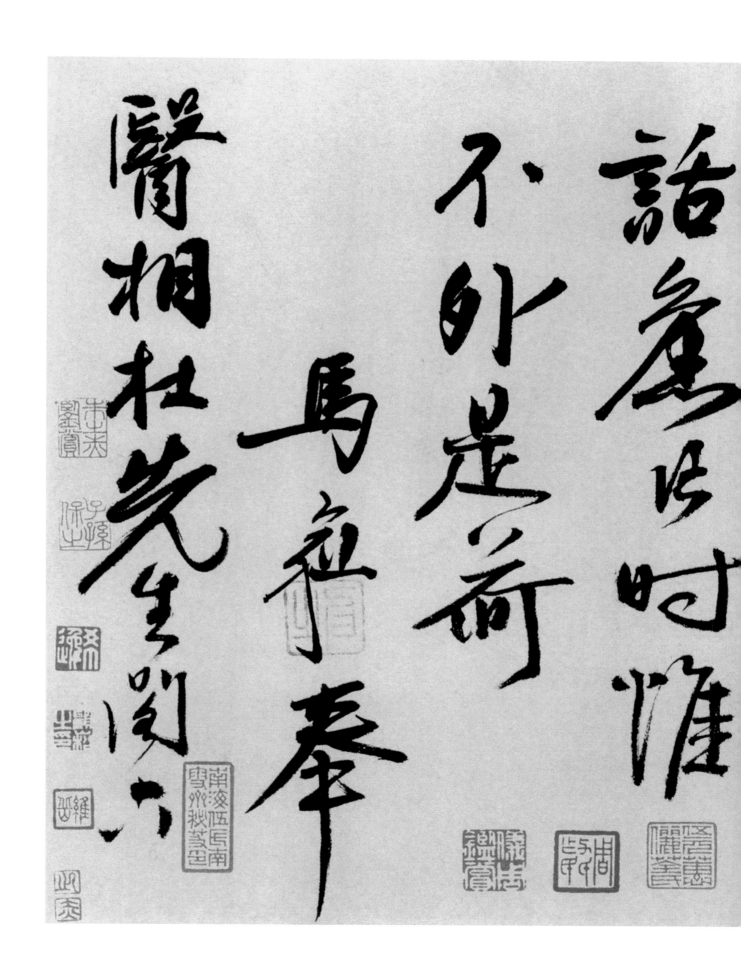

話為臨時惟
不外是前
馬並奉
醫相杜先生閱之

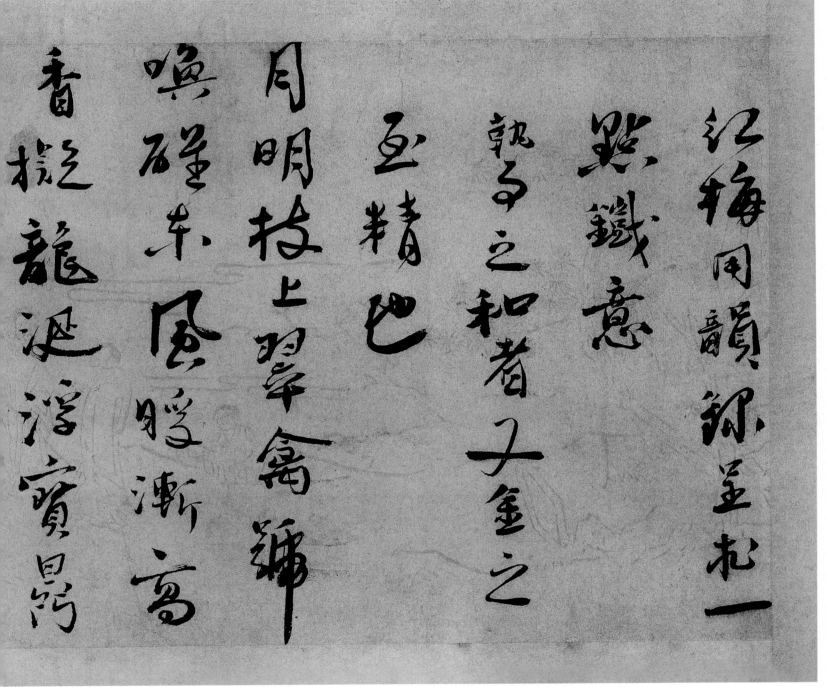

杜堇　红梅韵诗卷　尺寸不详

【释文】红梅用韵录呈求／一点铁意／执事之和者又金之／至精也／月明枝上翠禽号／唤醒东风暖渐高／香拟龙涎浮宝鼎／瓣如猩／血落銮刀／休夸文锦坊中杏可／是玄都观里桃／珍重主人开雅宴／画堂银烛照春／袍柽居杜堇拜／赞府陆先生契兄

香拟龍涎浮寶鼎

月明枝上翠禽號

唤醒東風暖漸高

執事之和者又金之

至精也

紅梅同韻録呈求

一點鐵意

新如猨臂當窗塵刀

体诗文錦坊中杏可

是言都觀衆衣忠

踘重之人閒雅宴

盡堂銀燭照去

袍　樾后桂肇拜

賀府陸先生英兄

九日雨中独酌奉次
印冈老先生韵

若雨酸风数日阴屏
躯凉冷觉秋深老来
宦怕欢情减无里何

徐霖　雨中独酌诗　纵二十三点七厘米　横三十六点七厘米

【释文】九日雨中独酌奉次／印冈老先生韵／苦雨酸风数日阴屏／躯凉冷觉秋深老来／最怕欢情减愁里何／堪佳节临新放菊英／难满把旧藏萸酒好／微斟今年
又了登高／事强付长吟共短吟／老弟徐霖再拜

湛然当游万英

雜満把盞藏叟酒好

澎蚌今年又了堂高

与能付長以芝短吟

老弟徐栗再拜

费宏　致葛老札　纵二十五点三厘米　横四十二点五厘米

【释文】契末费宏顿首　大廷尉葛老大人先生旧契　久别无由奉　晤相士吴生沛去便附此　布恳沛相人有验　与进一讲可以决　赐环之期也余惟　为道自爱以慰拳拳不具　四月二十三日启

大廷尉葛老大人先生　舊契

久别無由奉

晤相士吴生沛去便附此

布恳沛相人有験

契末費宏頓首

与进了讲可以决
赐环之期也佰惟
为道自爱以慰拳拳不具
眉宁三百启

图书在版编目（CIP）数据

中国法书小品集萃. 明1 / 刘永建主编. -- 杭州：
浙江人民美术出版社, 2019.12
ISBN 978-7-5340-7235-2

Ⅰ.①中… Ⅱ.①刘… Ⅲ.①汉字—法帖—中国—明
代 Ⅳ.①J292.21

中国版本图书馆CIP数据核字（2018）第293620号

责任编辑：张金辉
装帧设计：杨　晶
责任校对：霍西胜
责任印制：陈柏荣
图像制作：汉风书艺馆

中国法书小品集萃　明1

刘永建　主编

出版发行：浙江人民美术出版社
地　　址：杭州市体育场路347号（邮编：310006）
网　　址：http://mss.zjcb.com
经　　销：全国各地新华书店
制　　版：浙江新华图文制作有限公司
印　　刷：浙江海虹彩色印务有限公司
版　　次：2019年12月第1版
印　　次：2019年12月第1次印刷
开　　本：787mm×1092mm　1/8
印　　张：14.5
书　　号：ISBN 978-7-5340-7235-2
定　　价：89.00元

如发现印刷装订质量问题，影响阅读，请与出版社市场营销中心（0571-85105917）联系调换。